DEBUT D'UNE SERIE DE DOCUMENTS
EN COULEUR

Catalogue
DE TABLEAUX
CAPITAUX,
ET DE PREMIER ORDRE,

Dont huit du célèbre Murillo;

COLLECTION

DE FEU LE BARON MATHIEU DE FAVIERS;

PAR CHARLES PAILLET.

PARIS.
IMPRIMERIE DE DEZAUCHE,
FAUBOURG MONTMARTRE, N° 11.

1837.

Catalogue
DE
TABLEAUX
CAPITAUX,
ET DE PREMIER ORDRE,
Principalement de l'École Espagnole,
DONT HUIT
DU CÉLÈBRE MURILLO;
ET DIVERS MAITRES DE L'ÉCOLE D'ESPAGNE ET D'ITALIE,

DONT LA VENTE, PAR SUITE DU DÉCÈS DE

M. le baron MATHIEU DE FAVIERS,
Intendant général des armées, grand-officier de la Légion-d'Honneur, pair de France,

AURA LIEU LE MARDI 11 AVRIL, HEURE DE MIDI,

RUE DE RICHELIEU,
Hôtel N° 102.

L'Exposition sera publique les samedi 8, dimanche 9 et lundi 10 avril 1837, de midi à quatre heures.

LE PRÉSENT CATALOGUE SE DISTRIBUE :

A Paris,

Chez MM.
- FOUGEL, commissaire-priseur, place du Châtelet, n. 2;
- CHARLES PAILLET, expert honoraire du Musée-Royal, rue Grange-Batelière, n. 24.

A Londres,
Chez M. SCHMIDT, New Bondt Street, n. 37.

A Bruxelles,
Chez M. HEBIS, rue Royale.

1837.

Conditions de la Vente.

Il sera perçu un droit de cinq pour cent en sus des adjudications, et applicables aux frais.

AVERTISSEMENT.

Il y a près de vingt-huit ans que M. le baron Mathieu de Faviers a commencé la collection de tableaux des grands maîtres de l'école espagnole, qu'il a formée avec un goût et un soin si remarquables, en les recherchant en Espagne avec l'activité la plus passionnée pour les arts. Depuis cette époque, les amateurs, les artistes de tous les pays, aussi bien, les personnages de la plus haute distinction qui ont pu être admis à visiter cette intéressante collection, ont témoigné par leur admiration des chefs-d'œuvre qui s'y trouvent réunis, et notamment de ceux du célèbre Murillo, chef de l'école de Séville, l'auteur à jamais mémorable de la Mort de Sainte-Claire, de la Sainte-Elisabeth, de l'Enfant prodigue et de la fameuse Conception du couvent des capucins, qui faisait de l'église où elle était placée, le plus beau sanctuaire du monde. C'est à l'égard de huit tableaux de ce grand maître que nous appelons l'attention des véritables admirateurs de son talent comme coloriste, peintre suave et qui, après avoir découragé ses imitateurs, n'eut jamais de rival ; c'est dans le choix et la variété des sujets qui embellissent cette précieuse collection, qu'il sera facile de juger toute la puissance de son pinceau.

L'occasion offerte en ce moment par les héritiers de feu M. le baron de Faviers doit d'autant plus exciter l'empressement des connaisseurs, que l'exportation des tableaux venant d'Espagne devient de jour en jour plus difficile, et qu'elle est même menacée d'être interdite.

Cette occasion est fondée sur la résolution que les dits héritiers ont pris de sortir de l'indivis, en procédant à la liquidation de cette partie de la succession de feu M. le baron de Faviers, par la voie d'une vente publique, qui aura lieu aux enchères et sans restriction.

C'est dans un sentiment profond d'amour pour les arts et pour la gloire de son pays, que le baron de Faviers avait formé et conservé intacte cette collection; et nous aussi, nous formons le souhait ardent que la France ne voie pas s'éloigner sur la terre étrangère ces beautés de premier ordre où l'artiste va puiser ses plus heureuses inspirations; aussi, nourrissons-nous l'espoir de voir ces monuments précieux disputés à l'étranger, si prodigue de sacrifices pour accumuler dans ses belles galeries les chefs-d'œuvre en tous genres. Nous possédons, il le faut espérer, d'illustres amateurs qui seront animés des mêmes sentiments que le baron Mathieu de Faviers.

Catalogue

DE

TABLEAUX CAPITAUX

ET DE PREMIER ORDRE.

ESTEBAN MURILLO (Barthélemy).

1. — **Sainte-Famille.** Cet admirable tableau est composé de quatre figures, presque de grandeur naturelle, et qui complètent le sujet de la Sainte-Famille accompagnée du jeune précurseur. Il fut peint vers l'année 1655, à la suite de tant d'ouvrages où Murillo acquit une réputation supérieure à celle de tous les peintres de Séville, époque où il fut chargé d'une quantité prodigieuse d'occupations qui lui ouvrirent le chemin de la fortune. Ce fut alors, soit par la facilité extraordinaire que lui donnèrent tant de travaux, soit par le désir de plaire encore plus au public, qu'il changea son style, un peu trop timide, en un autre plus vigoureux, rempli de franchise, et néanmoins tellement suave qu'il enleva le suffrage de tous les amateurs; c'est cette troisième et dernière manière qui lui mérita le titre de *prince des coloristes*. Nous reproduirons les remarques faites au sujet de ce tableau par un narrateur digne de foi et impartial dans son jugement. « Les couvents, dit-il, les églises, les palais de Séville, de Madrid, de

Sainte-Ildefonse, Cadix, Vittoria, brillent des productions de cet artiste, dont l'Espagne se glorifie d'autant plus qu'il n'a jamais été en Italie, et que c'est sur le sol natal qu'il a puisé ainsi qu'exécuté ses brillantes conceptions. Nous l'admirons dans toutes ses œuvres, mais la Sainte-Famille que l'on voit à Séville est au nombre de ses plus beaux ouvrages. » En effet, ce tableau est bien celui cité avec tant d'avantage.

H. 62 p., larg. 48; sur toile.

Le même.

2,600

2. — La Vierge et son divin fils posé sur ses genoux. Autre tableau du beau temps du peintre, caressé dans tous ses détails, et conservant à la fois cette noblesse imprimée aux ouvrages d'inspiration. Deux figures forment toute la composition; mais elles attachent, elles expriment ce qu'il y a de plus divin, de plus religieux; les contours y sont savamment conduits et plus sciemment perdus; c'est une suavité sans mélange qui classe son créateur au rang le plus élevé de la peinture. Ce tableau a été donné par Joseph Napoléon, alors roi d'Espagne, à M. le baron de Faviers, et fut accompagné d'une lettre fort honorable.

H. 3 pieds, larg. 2 pieds 3 p. 6 l.

Le même.

8,300

3. — L'assomption de la Vierge. Ce sujet, qui a souvent été répété par le peintre, et sur lequel son imagination s'est exercée toujours avec succès, est désigné par les Espagnols sous le titre de conception.

La bienheureuse mère du Sauveur du monde est représentée au milieu des airs et soutenue par de légers nuages, autour desquels voltigent des anges, esprits célestes que la présence de la Vierge remplit d'admiration et de respect. C'est dans cette espèce de composition qu'est le triomphe du sublime Murillo ; il est ici dans toute la puissance d'une exécution fraîche, embellie de ce vague dans les fonds, qui donne du relief et de l'éclat à la figure de Marie. Ce délicieux ouvrage, où l'expression brève du pinceau l'emporte sur tous les éloges, enlèvera, nous l'espérons, le suffrage des amateurs de l'école espagnole, et, en même temps, une des plus admirables productions de son chef.

H. 26 p., larg. 20 p.; sur cuivre et de forme octogone.

MURILLO.

4. — Portrait d'Ambroise-Ignace Spinola, archevêque d'Espagne vers la fin du xviie siècle. Il est représenté dans l'habit de religieux d'un ordre, vu dans l'embrasure d'une croisée, et peint à l'âge de cinquante-deux ans.

Ce portrait est remarquable par un air de vérité qui accuse une ressemblance parfaite d'un des princes de l'Église, de l'illustre famille de ce nom, originaire d'Italie, et dont les branches se sont répandues en Espagne. Palomino en parle comme d'une des plus étonnantes œuvres de Murillo ; il indique sa place dans un des palais qui faisaient partie du majorat des ducs d'El Pedroso. Il est d'une exécution qui ne manque ni de goût, ni de délicatesse, mais dans

laquelle aussi il n'y a aucune recherche, ni aucune prétention à plaire par le brillant prestige de l'art; c'est la traduction, simplement rendue sur la toile, d'un homme célèbre de cette époque.

LE MÊME.

5. — La Vierge Marie, tenant l'Enfant-Jésus dans ses bras; composition tout à-fait raphaëlesque. C'est d'un amateur de Séville que M. de Faviers acheta ce tableau, d'une nuance d'exécution qui caractérise la variété du talent de Murillo, en se rapprochant toujours de la plus belle manière. Il est de la dimension de celui dont Lebrun fit offrir 78,000 réaux (près de 20,000 f.) dans le premier voyage qu'il fit en Espagne.

H. 3 pieds, larg. 2 pieds 4 p.; sur toile.

MURILLO.

6. — Une jeune femme, tenant des fleurs dans un pan de sa robe. Elle est coiffée d'un turban, ajustée d'un corsage à manches ouvertes, d'une jupe d'étoffe rougeâtre et d'une draperie légèrement jetée sur son épaule.

7. — De même dimension, le portrait d'un jeune homme, le buste presque à découvert; il tient devant lui une corbeille de fruits.

Il est à présumer que ces deux figures qui caractérisent le printemps et l'été complétaient les quatre saisons; on y remarque tous les signes d'une grande prestesse de main, et en même temps cette naïveté qui convient à un sujet d'églogue.

H. 32 p., larg. 24; sur toile.

MURILLO.

(Première époque.)

8. — Le pape Benoît, revêtu de l'habit pontifical, assisté d'un cardinal et d'un haut personnage de l'Église, reçoit deux religieux qui lui sont présentés et paraissent disposés à défendre les priviléges de l'ordre de saint François. L'inscription mise au bas du tableau explique le sujet et le lieu pour lequel il fut peint. H. 61 p., larg. 68 ; sur toile.

LUINI (Bernardo).

9. — La Vierge et l'Enfant-Jésus.

Les avis des connaisseurs, des personnes aptes à donner leur opinion comme résultat d'observations sérieusement appliquées aux ouvrages de peinture, ont été partagés sur ce tableau ; les uns ont voulu reconnaître le pinceau de Léonard de Vinci : même finesse, même grâce dans les contours du dessin, expression remplie de charmes, et tout ce qui constitue le mérite inimitable du grand peintre florentin ; d'autres ont pensé que sa véritable attribution était celle de Luini. Ce sont les enchérisseurs, partie intéressée, qui détermineront le mérite et la haute valeur attachée à ces rares ouvrages. Feu M. le baron de Faviers a acheté ce tableau de la famille de Torrecilla, qui, en donnant le reçu de la somme convenue, a certifié qu'il avait été considéré dans sa famille comme un original de Léonard de Vinci.
H. 2 pieds 3 p., larg. 1 pied 10 p. 6 l.

VOLTÈRE (Daniel de).

1000 — 10. — La mise au tombeau.

Les restes inanimés de l'Homme-Dieu vont être ensevelis par la vierge Marie, Siméon et les fidèles qui le suivirent jusqu'au tombeau. Toutes ces figures sont de grandeur naturelle; leurs expressions ne sont pas semblables, mais elles peignent de concert une douleur profonde, dont l'âme du spectateur ne peut se défendre d'être émue.

Cette scène déchirante, où l'auteur se montre homme de génie, est un sujet pathétique et religieux sur lequel les plus illustres talents se sont exercés; mais ils n'ont pas rendu d'une manière plus complète la tristesse et la sensibilité; c'est l'expression d'un profond tourment, d'un déchirement de cœur et d'une angoisse mortelle qu'on ne peut exprimer; en somme, ce tableau est un témoignage imposant de la capacité de Daniel de Voltère, dont les ouvrages, recherchés pour les galeries de premier ordre, sont devenus presque introuvables.

H. 4 pieds 8 p., larg. 6 pieds 6 p.; sur bois.

HAVERMANN (Margareta).

1880 — 11. — Deux tableaux variés de fleurs et fruits. Dans chacun de ces ouvrages on voit la représentation des plus délicieux produits de la nature; un choix heureux et brillant des fleurs de toute espèce peintes avec un soin, une exactitude et un charme qui le disputent aux plus beaux ouvrages de Vanhuysum.

H. 2 pieds 4 p., larg. 1 pied 10 p.

CANO (Alonzo).

12. — La Vierge en oraison. Elle est vue à mi-corps et de profil, les mains jointes, la tête nue, et ajustée d'une draperie bleue qui la recouvre presque entièrement.

13. — De même dimension ; le Christ tient d'une main un globe, forme symbolique du monde, et d'un geste il paraît donner la bénédiction.

Ces deux tableaux sont du plus beau faire de ce grand artiste de Grenade, élève de Martinez Jean de Montanez, et du temps où il peignit le beau monument du couvent de Saint-Gilles, qui lui valurent la dénomination de l'Albane espagnol.

COELLO (Claudio).

14. — Ermite en prière. Il porte une robe de l'ordre le plus sévère ; ses mains sont jointes et son regard est rempli d'une ferveur bien expressive ; le lieu de sa retraite est formé de pierres, sur lesquelles repose une tête de mort, attribut qui caractérise le néant des choses humaines.

Cet ouvrage du grand peintre d'histoire de l'école de Madrid est le résultat des études faites par ce célèbre artiste d'après Titien, Rubens et Vandyck. Il y décèle le dessin noble d'Alonzo Cano, les brillants effets de Velasquez et la belle couleur de Murillo. Ses tableaux, ici fort rares, se trouvent à Madrid ; l'Escurial, le Paular, Saragosse, Valdemoro et Salamanque.

VALDÈS.

15. — Saint François, ermite, vêtu de l'habit le plus austère, le corps fatigué du jeûne et des prières, les yeux en pleurs, contemple avec humilité le Christ étendu sur la croix.

Peu de tableaux de cet artiste ont été importés en France. Il s'est acquis une haute réputation comme peintre à fresque et graveur. Après avoir peint la vie de saint Ambroise, il exécuta un saint François pour l'oratoire de Cordoue, et resta le seul peintre accrédité de Séville.

MURILLO.

16. — Sainte-Famille. La Vierge, occupée du soin de veiller au sommeil de l'Enfant-Jésus, se dispose à le recouvrir d'un linge; saint Joseph et saint Jean contemplent avec vénération le divin Sauveur.

Tous les ouvrages de Murillo ne sont pas d'une égale force; sans avoir égard aux trois époques bien distinctes de son talent, celles-ci ont entre elles encore des nuances; certes, l'exécution de ce tableau ne peut pas entrer en comparaison avec le pinceau qui a créé la Sainte-Famille, mais on y retrouve cette grâce naïve, cette candeur, cette innocence, qui, en s'unissant sur la figure de la Vierge à tout ce que l'amour maternel peut exprimer de plus tendre, peignent si bien aux yeux ce que l'entendement ne peut saisir, l'idée d'une vierge mère. Voilà sous le rapport du beau idéal; reste à désirer un peu plus de vigueur dans les ombres, mais le tableau a son coloris aérien; l'effet est tranquille, l'harmonie est atta-

chante; si son mérite est relatif, on n'en désirera pas moins la possession.

Ce tableau fut acquis dans un palais voisin de l'inventaire général de l'hospice de la Charité, à Séville.

H. et larg. 3 pieds 7 p.; forme ronde.

CARRACHE (Augustin).

870 17. — La mort de Jésus-Christ. L'infortunée Marie est à genoux près des restes inanimés de l'Homme-Dieu. Un ange soulève la main gauche du Christ, et deux autres enfants en pleurs mêlent leur profonde douleur à celle de la mère du Sauveur.

On ne pourrait rien ajouter à cette scène de deuil qui fût plus pathétique et qui donnât une expression plus vraie de l'excès de la sensibilité. Le Christ, posé sur le linceul, est la terrible image de la mort, et, comme peinture, c'est un témoignage imposant de la capacité d'Augustin Carrache, celui de tous les peintres de ce nom qui avait reçu de la nature le plus de génie.

H. 5 pieds 2 p., larg. 4 pieds.

3,200 GUERCHIN (Gio Francesco Barbieri, dit Le).

18. — Le pape Grégoire VII est en extase; le saint père, revêtu d'habits pontificaux de la plus grande richesse, est assis sur un trône près de l'empire céleste, le regard porté sur le Saint-Esprit qui lui apparaît; deux religieux l'accompagnent, et, dans leur piété simultanée, ils écoutent les chants d'un ange qui s'accompagne en célébrant la gloire de l'Éternel; deux chérubins, portés sur des nuages et d'une grâce sublime, sont aussi dans l'attitude de

la prière ; et dans le bas de cette noble et majestueuse composition, un enfant, symbole de l'innocence, pose les mains sur une thiare.

Ce tableau est un de ceux que l'on peut assimiler aux plus beaux ouvrages de ce peintre, tel que la sainte Pétronille à Bologne ; il l'a peint dans le temps de sa plus grande force ; l'effet en est large, la couleur brillante, la composition d'une heureuse simplicité, et dans cette belle manière qu'il adopta, lorsqu'après la mort du Guide il fixa sa demeure à Bologne.

H. 9 pieds 2 p., larg. 6 pieds 6 p.; toile.

VÉRONÈSE (Paul).

1560

— 19. — L'adoration des mages. La Vierge, placée sur les degrés d'un temple de riche architecture, ayant auprès d'elle saint Joseph, présente l'Enfant-Jésus à la vénération des pontifes. Cette composition, traitée par tant de peintres, convenait au pinceau du grand artiste vénitien dont la brillante couleur s'adaptait si parfaitement à la richesse des costumes et des accessoires.

RIBERA.

3050
Govello

— 20. — Saint Paul, ermite, figure en pied et de grandeur naturelle. L'apôtre est nu et assis contre un rocher qui lui sert de retraite ; il n'a près de lui que les attributs du néant. Cet ouvrage est de la plus grande force de clair-obscur. Toutes les personnes qui l'ont vu se sont accordées à le trouver supérieur à tout ce qui peut être connu de lui ; il eut, en effet, un talent remarquable pour peindre le naturel ; il savait rendre mieux que qui que ce soit les rides et

les accidents du corps humain, et, sans nul doute, aucun autre artiste ne l'a surpassé dans la représentation des vieillards. Les Espagnols le placent avec juste raison au rang des peintres célèbres qui ont fait tant d'honneur aux arts et à l'Espagne; et l'Escurial, qui en possède vingt de premier ordre, Madrid plus de vingt-cinq, Valladolid, Salamanque, Vittoria, Grenade et Saragosse ont des ouvrages de plus grande dimension, mais, au dire des observateurs qui ont visité le pays, aucun n'a atteint un plus haut degré de supériorité. H. 5 pieds 1 p., larg. 4 pieds.

Le même.

21. — Saint Pierre dans la prison, figure en pied et de grandeur naturelle. L'apôtre est représenté assis, les jambes croisées, et dans une attitude de méditation. Il est vêtu de larges draperies jaune et bleue, jetées avec une savante intelligence et du ton le plus harmonieux, malgré la disproportion des nuances.

RAPHAEL.

22. — L'ange Raphaël conduisant Tobie. Ce tableau est présumé être du peintre; et le ton faiblement nuancé dans le coloris indique assez sa manière première, en quittant le Pérugin; si ce n'est pas un ouvrage du plus beau choix du maître, ce peut être de son école et alors bien près de lui. L'extrême naïveté l'a fait attribuer au Pérugin, mais c'est moins à cette dernière opinion qu'à la première que s'est rapporté le jugement des connaisseurs.

C'est en reconnaissance des services rendus au prince Primat par M. Mathieu de Faviers que S. A. lui en fit présent.

CERQUOZZI (Michel-Ange), dit Michel-Ange-des-Batailles.

23. — Sur le devant d'un champ de bataille dont l'action est représentée sur les derniers plans sont placés des officiers de cavalerie donnant des ordres pour le dépouillement et l'enlèvement des corps morts du parti ennemi. Cette scène est vigoureusement représentée et d'un ton de couleur convenable au sujet; quelques parties, soigneusement peintes, sont en rapport pour la délicatesse de la touche avec les ouvrages de Carel Dujardin dont l'auteur a souvent cherché à se rapprocher.

CIGNANI (Attribué à Carlo).

24. — L'incrédulité de saint Thomas.

Ayant manifesté aux autres disciples qu'il ne croirait à la résurrection de son maître qu'après l'avoir vu et avoir touché ses plaies, saint Thomas arriva huit jours plus tard. Jésus-Christ, revenu au milieu de ses apôtres, lui adressa les paroles suivantes : « Portez votre doigt dans la plaie de mon côté, et « ne soyez plus incrédule, mais fidèle. » Tel est le sujet représenté dans ce tableau.

LEFÈVRE (Claude dit Le Vieux).

25. — Portrait présumé être celui de Pascal assis et la main posée sur un livre. Il est vu presque de face, la tête nue, et ajusté d'une robe blanche, habit de caractère; l'épaule droite est recouverte d'un manteau noir.

Ce personnage, vu à mi-corps dans une attitude

et une pause toute naturelle, porte l'expression profonde du savant philosophe de Port-Royal, l'écrivain célèbre du xvii° siècle.

MANFREDI.

26. — Le reniement de saint Pierre ; composition de six figures à mi-corps dont l'action est représentée au moment où le prince des apôtres est reconnu par des soldats occupés à jouer aux dés.

Le Manfredi, après avoir long-temps étudié les plus beaux ouvrages des peintres de l'école d'Italie, finit par en approcher dans l'art de ménager les demi-teintes et de former des oppositions. Ces belles parties de la peinture brillent ici dans tout leur éclat, et font ressortir avec avantage la couleur puissante et l'énergique expression de cet habile artiste.

H. 3 pieds 2 p., larg. 4 pieds 3 p.; sur toile.

CARRACHE (Annibal).

27. — Madeleine pénitente, le corps humblement étendu sur la terre ; un livre auprès d'elle, et quelques accessoires relatifs à sa pénitence. Une gloire d'anges plane dans le ciel, et cette mystérieuse apparition n'est pas un des moindres effets qui rendent ce sujet intéressant.

Larg. 4 pieds, h. 2 pieds 3 p.; toile.

J. MUTIAN.

28. — Dans un lieu de retraite, dégagé de toutes choses mondaines, saint Jérôme est représenté les mains croisées sur sa poitrine ; toute son attention est portée sur un livre ouvert, objet de sa profonde méditation.

Le Même.

1200 retiré

29. — Saint Jérôme assis dans sa retraite, le corps presque nu et entouré de draperies, la tête posée sur son coude et tenant un Christ de la main droite; un livre et le chapeau de cardinal, attributs qui le font distinguer, sont les seuls objets de détail qui accompagnent cette figure d'une forte proportion, noblement posée et remarquable sous le rapport de l'exécution.

CARRAVAGE (Michel-Ange).

800

30. — Jésus avec les disciples d'Emmaüs; le Christ, placé entre les disciples, tient d'une main le pain qui doit être consacré et de l'autre le bénit; ces trois figures, de forte composition, sont représentées à table et dans des poses nobles et dignement caractérisées.

F. PORBUS.

790

31. — Portraits de prince et de princesse espagnols de la maison d'Autriche, représentés à mi-corps dans des costumes d'une grande élégance, et enrichis de détails précieux en pierreries, broderies en or, et pittoresques ajustements.

H. 30 p., larg. 24 p.; sur toile.

G. CUYP.

405

32. — Portrait d'un magistrat hollandais portant moustache et vêtement noir, collerette très-plissée et tournant sur son cou. L'âge et la date du peintre se trouvent indiqués sur la même ligne qu'une armoirie placée dans le coin du tableau.

Les portraits de ce peintre sont recherchés par l'extrême vérité qui les caractérise. Gerits Cuyp est

le troisième de ce nom dans les peintres que la Hollande puisse citer avec avantage.

TENIERS (Imitation de).

33. — Buveurs et fumeurs à la porte d'un cabaret. Deux petits tableaux en pendants avec fonds de paysage.

OSTADT (Genre d').

34. — Intérieur rustique d'une maison hollandaise; une femme, un enfant et des accessoires de ménage y sont rendus avec un certain charme de couleur qui prévaut toujours dans les ouvrages de cette école.

DIETRICY (Style de).

35. — Paysage flamand avec figures dans le style de Lingelback.

BERGHEM (Style de N.).
(Étude.)

36. — Les dehors d'une ferme. Tandis qu'une jeune fille trait une vache, un valet d'écurie s'occupe à ranger du fumier; une jeune femme qui tient son enfant le regarde, et tout près d'elle un pâtre, enveloppé d'un manteau, fait marcher devant lui son troupeau de bétail. Étude large d'exécution et d'un pinceau librement conduit.

MOMPRE.

37. — Deux paysans dans un site de rochers. Les figures sont dues au pinceau de D. Teniers.

VANBALEN.

38. — Les travaux et les plaisirs de la vendange

représentés par des enfants formant des danses et des jeux.

PATEL.

25 — 39. — Monuments d'architecture dans un paysage, peinture à la gouache.

VERENDAEL.

12.50 — 40. — Bouquet de fleurs dans un vase.

TENIERS (D'après).

30.50 — 41. — Trois paysans causant ensemble dans un paysage d'aspect sévère.

SASSO FERATO.

54 — 42. — Buste de la Vierge.

CORREGE (D'après).

160 — 43. — Le mariage de sainte Catherine.

TOBAR.

455 — 44. — La Vierge et l'Enfant-Jésus, figures tout-à-fait dans le style de Murillo.

LÉONARD (École de).

81 — 45. — Jésus sur les genoux de la Vierge et caressant saint Jean.

CARRAVAGE (École de).

20 — 46. — Hérodiade.

47. — Quelques tableaux omis.

FIN.

Total de la Vente 73,106 f

ORIGINAL EN COULEUR
NF Z 43-120-8

www.ingramcontent.com/pod-product-compliance
Lightning Source LLC
Chambersburg PA
CBHW030127230526
45469CB00005B/1841